CW00505386

9 788269 337891

Fomi Publications رهیما فومی

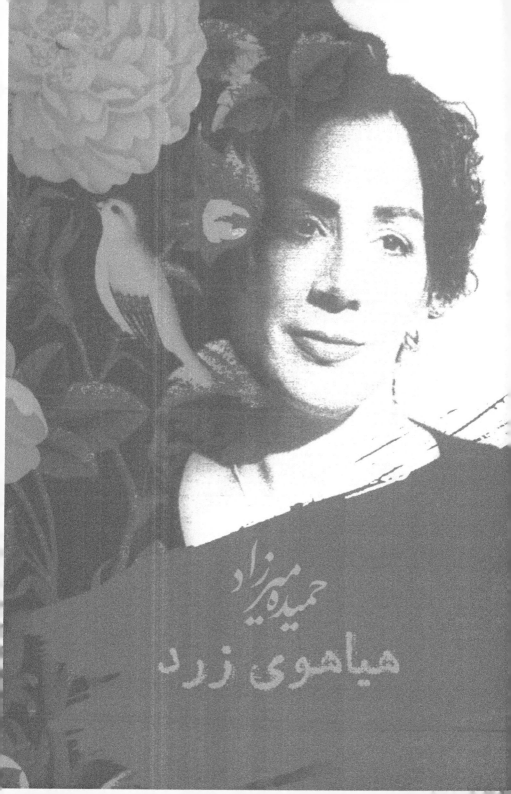

حمیده میرزاد

هیاهوی زرد

نشر فرم | Furn Publications

هیاهوی زرد
حمیده میرزاد

مدیر نشر: حمیده میرزاد

صفحه‌آرایی و طرح جلد: وحید عباسی

عکس روی جلد: ثریا خاوری

چاپ دوم - ۱۴۰۲، نروژ

شمارگان: نامحدود

شابک: ۱-۹-۶۹۳۳۷۸-۸۲-۹۷۸

Yellow Fuss
Hamide Mirzad
Page layout and cover design: Wahid Abassi
First edition : 2024, Norway
Number of prints: Unlimited
ISBN: 978-82-693378-9-1

www.formbook.org
info@formbook.org

مقدمه‌نامه

در محیطی شروع به نوشتن کردم که مرا سخت به پاکدامنی سوق می‌داد. پانزده سالگی و منع شدن از لذت‌ها! انگشت سبابهٔ تمام بزرگ‌ترها و نهی شدن از هرآنچه باعث لبخند و شادی می‌شود. محیطی که به قول شاملو «دهانت را می‌بویند مبادا گفته باشی دوستت دارم.» باری! برایت بگویم: حالا دیگر بزرگ شده‌ام در اقلیم بی‌بهار! لکه‌های صورتم را با کرم پوشانده‌ام و موهایم را کوتاه کرده‌ام! قیچی سرد پوست گردنم را خراشید.

هنگامی‌که موهایم چون کلافی ابریشم بر زمین غلتید، آرایشگر گفت: «اگر بخواهی موهایت را در پاکتی می‌گذارم که با خود ببری.» گفتم: «بهتر است جا بگذارم‌شان مانند آدم‌های گذشته! آدم‌هایی که یا از دنیا رفته‌اند یا از خاطر من!»

حالا دیگر چون کتاب سالخورده‌ای هستم که تند و بی‌دقت خوانده

شده است. کتابی که واژه‌هایش قدرت‌شان را از دست داده‌اند؛ مدت‌هاست که تلاشی برای قناعت دادن کسی ندارند. کاش هیچ چشمی جز مردمک درخشندهٔ خورشید نبود! کاش هیچ چشمی مرا نمی‌پایید! چشم‌ها، قدم‌ها را می‌شمارند و دست‌ها نمی‌گذارند پروازی اتفاق افتد. نمی‌دانم من بدبین شده‌ام یا جهان رو به انحطاط است؟ فقط می‌شود به سایه‌ها باورکرد. سایه‌ها از ما بلندترند! خاکستری‌اند و چشمی ندارند که کنترل کنند. تاریکی و سکوت قدرت بیشتری دارد و فرصت می‌دهد که در خود فرو رویم و نفس‌های زندگی را سرکشیم! نمی‌دانم کدام دست قدرتمند مردم را می‌چرخاند که این‌گونه با پشتکار دنبال زندگی می‌دوند؟ صبح قبل از بیداریِ خورشید، بیدار می‌شوند و شام بعد از خوابِ خورشید می‌خوابند، نه برای لذت بردن از تماشای ماه بلکه برای کنترل حساب‌های بانکی‌شان؛ اما در هر صورت یا باید قناعت کنند به آنچه هستند و دارند، یا در شتاب باشند و با شتاب نیز بمیرند. با اینکه انسان‌گرایی محوری‌ترین شاخصهٔ مدرنیته بوده است، نظام سرمایه‌داری آن را به همین سادگی بلعیده است و کسانی چون من در این هیاهو بیشتر از آنکه به چنین حضور ناحضوریده دل خوش باشند؛ غیابت را فراخور زیستی خویش خوانده‌اند، تا سردرگم بمانند چونان لکهٔ افتراقی بر پیشانی تاریخ!

ناخن ترس ناخودآگاه اندیشه‌ام را می‌خراشد؛ اینکه ندانم فردا چه داشته‌هایی را از دست خواهم داد، درحالی‌که امیدوارکننده است، هراس‌انگیز نیز هست. طوری که می‌خواهی حتی از خود بگریزی؛ اما درعین‌حال بعضی اوقات وجود یک نفر در روان آدم تداعی می‌شود و عینیت می‌یابد، به نحوی که وادار می‌شوی اعتراف کنی واگویه‌های بیخودی‌ات را!

یادم هست که از خِرد روزمره و خرد نظرورز گفتی: دو ساحتی که در آن فکر می‌کنیم و زندگی نیز! خرد روزمره با روزمرگی‌های ما سروکار دارد، همان روزمرگی‌هایی که همه و همه برایم بار منفی دارد، رفت وآمدهای تکراری، نفس‌های سنگین و لجن‌های مدرنیته که مردم تا گردن در آن غرق شده‌اند. در این خرد پیش پا افتاده و مکرر غرق نخواهم شد. هرچند می‌دانم که خرد

روزمره، خود دریچهٔ ورود نیز هست و من دنبال دریچه‌ای هستم تا از آن راهی به خرد نظرورز بیابم. جایی که آرام بگیرم. جایی که مرا از روزمرگی‌هایم جدا کند. پس حتماً باید نقطه‌ای بیابیم بین این دو! کانونی برای زندگی، جایی که آرامش نسبی دارد و از هیبت مرگ می‌کاهد.

آه! آری! بی‌نیاز از عشق نمی‌توان بود. عشق یک ترس آمیخته با تبسم، یک درد آمیخته با لذت و نفس‌هایی آمیخته به شتاب است. ساحتی که ما را از تمام این هیاهو دور می‌کند و مصلحت‌اندیشی در آن جایگاهی ندارد. آری اشتیاق به زندگی، یا در فراق نهفته است یا هیچ نیست. هر صبح، نفس یادت را در آغوش می‌گیرد و گاهی قطره قطره بر روی گونه می‌لغزد. تو در من زندگی می‌کنی. وقتی نشسته‌ام یا راه می‌روم یا بهتر است بگویم در جهات مختلف قدم برمی‌دارم، در مقابل جوهر حقیقی من با تو و در جهت تو راه می‌رود. گاهی از گوشهٔ چشم نگاهت می‌کنم، حقیقتاً حیرت‌آور است و می‌تواند خوشحال‌کننده نیز تعریف شود. زیرا این خود نشانی از چندگانه شدن است که به شکلی بسیار عقلانی در جهت افق خود قدم برمی‌دارند. این همان عدالت یا منشأ عدالت است. هرچند ممکن است فهمش و نوع میدان دیدش به تفکر درون ماندگاری مرتبط باشد. درواقع، این سطح می‌تواند عالی‌ترین سطح باشد. این چندگانگی را من از دغدغه‌ام نسبت به تو در خود یافته‌ام. اگر عشق یا کتابی نتواند جهت بدهد، نتواند امکان‌ها را مطرح سازد و افکار آدم را در سطح دغدغه‌اش حمایت کند، چیزی نیست مگر اتلاف وقت. من دریافته‌ام که در چندگانگی خویش چگونه به تو می‌اندیشم؟ زیرا عقلم در سطح تو و با جهت بودن تو در پرواز است، درحالی‌که جسم و حواسم به دنبال کارهای روزمره‌ام هستند و جالب اینکه هیچ یک به یکدیگر دخالت نمی‌کنند و به نظرم این مفهوم هستی‌شناسانهٔ عدالت و آگاهی راستین است. همین لحظه که دارم قدم می‌زنم هر دو وضع خود را می‌توانم تماشا کنم. آن‌که روی خیابان قدم می‌زند و آن‌که در مسیر تو، در جهت تو و به تو می‌اندیشد و درواقع با تو هست. اگر نیروهای آدمی به این سطح دست یابند، هر یک به تنهایی می‌توانند سطوح مختلف را درک و تفهیم

یا اداره کنند. درواقع، آن وقت است که چندگانگی معنا می‌کند و اهمیتش باز در این است که باعث می‌شود عقل به امور بنیادین هستی بیاندیشد. خط اصلی و مسیر تفکر خویش را دریابد و زیر سایهٔ آن استوار بایستد. آنگاه زندگی، لعابی آغشته با رنگ و طعم حیرت می‌گیرد. اینجا زندگی معنای دیگری دارد و هر چیزی ذیل آن دغدغه معنا می‌شود و انگار معنای منطقی خود را می‌یابد. انگار بودن ما درست دیدن خود و دریافتن جایگاه خود در خط اصلی خود است.

این روزها بیشتر شدم. بیشتر با تو هستم و این در یک معنای خاص ممکن شده است. یادت هست، می‌گفتم: عشق و دوست داشتن فرارونده‌اند و پایان ندارند. زیرا پایان آن‌ها خود، مرگ آن‌هاست. برای همین من هر روز که می‌گذرد بیشتر با تو هستم و انگار سرزمینی است میان این «من» که حالا قدم می‌زند و آن «من» که در جهت تو می‌بیند و می‌خواند و ما یکدیگر را در آن سرزمین ملاقات می‌کنیم. اگر کسی بگوید این خیلی انتزاعی است پاسخم این خواهد بود که چون انسانیم و انسان حیوان ذهنی است! هرچه را که می‌بیند ذهنی است. حتی واقعیت بیرون، واقعیت بیرون نیست، بلکه واقعیت ذهنی است. در حقیقت انسان در بیرون نیست بلکه در درون خویش است و اگر می‌خواهد چیزی را در عمل تعریف کند به معنای این نیست که ذات آن چیز واقعیت بیرونی دارد. من هرچه می‌گویم در من هست و ریشه در تفکر و میدان دیدم دارد و بیرون از تجربهٔ ذهنی و روانی‌ام نیست. برای همین، ساعت‌ها می‌شود وصفش کنم؛ زیرا در سرزمین خویش سکنا گزیدن شگفت‌انگیز است و من امیدوارم این سرزمین خط و دغدغه اصلی تمام زندگی‌مان باشد و اصول افکار خویش را در آن با هم بکاریم.

ما، دو سایه‌ایم که بر دیوار مرگ راه می‌رویم. حرف می‌زنیم تا عصیان‌های‌مان را توجیه کنیم و می‌شنویم تا خشم صدای‌مان را لمس کرده باشیم. من و تو! چه سرگران و بی‌درنگ غمگینیم! پاهای‌مان در تکاپوی یک فرار بی‌برنامه و در تلاش گریزی بی‌منطق است. عشق را نمی‌توان انکار کرد. عشق ساده‌تر از

اشکی که به گونه بلغزد، بر موهایم می‌چکد و ساده‌تر از پرش دریچه‌های قلبم در من می‌لرزد. انکار نمی‌توانم! بودن و ماندنت حتمی است.

تا وقتی که این رؤیا با من است، خود را گم نخواهم کرد. اگر زندگی دیگری باشد و فرصتی دوباره بگیریم زیبا خواهد بود که تجربه‌ای نو داشته باشیم، تجربه‌ای زیباتر از آدم بودن! آدم‌ها ویرانگر و بی‌رحم‌اند، مثلاً اگر پرنده باشیم، حتماً مرغ عشق خواهیم بود در جنگل‌های استوایی! صبح با هم آغاز می‌شویم و شب در هم فرو می‌رویم مانند رنگین‌کمانی در آغوش آسمان. اگر کوه باشیم دو قله‌ایم روبه‌رو و دور از هم، واقع در رشته‌کوه‌های پامیر، دو کوهی که شاهد رمز و راز عشق‌هایی به دنیا نیامده و در فهم نگنجیده، در تماشای بشر نشسته‌اند و انگار تماشا، جوهر اصلی این صخره‌های ناگزیر از ماندن است. اگر خنده باشیم تبسم‌های صبحگاهی نوزادی هستیم در گهواره‌ای پارچه‌ای که با سوزن مژگان مادری دوخته شده است. شاید هم من ترس باشم، ترس از سقوط!

تو بلندتر از آنی که اگر از چشمت بیفتم، زنده بمانم! اگر اشک! تو اشکی نشسته بر مژۀ من، شاید هم آه باشی، آهی که در فراق از سینۀ بلورین دخترکان قالیباف قریه برمی‌خیزد. ولی امروز تو هیچ کدام نیستی جز یک یاد مقدس و شیرین که همیشه در من زنده خواهی ماند. تو فقط تویی! تو برای منِ آشفته! حتی اگر فقط گاه‌گاهی بتابی بر زمستان خاکستری‌ام! بهار در من جوانه خواهد زد.

حمیده میرزاد، ناروی، زمستان ۲۰۱۹

غزل‌ها

بانوی تردید

سلام حضرت اندوه! بانوی تردید
بغل بگیر مرا جای پنجهٔ خورشید

بغل بگیر که سرداب‌های روزانه
مرا به جرم تنفس به زرورق پیچید

دچار عارضهٔ مرگ عاطفی بودیم
دروغ سبز شد و روی گونه‌ها لغزید

به روی چشم حقیقت نشست زالویی
وَ سال‌هاست که پروانه مانده در تبعید

افول مضحک پندارهای انسانی
به قیمت خفگی و سکوت، آزادید!

باران گریه

در قید دنیای خالی دستی به دامان گریه
تو می‌رسی با تبسم در بین باران گریه

در یک خلأ می‌رسی و یک سطر جان می‌نویسی
عشق اساطیری‌ات را بر فرق ایوان گریه

درگیری نور و سایه! از آه تا نالهٔ تر
شادی سپر کرده سینه بر روی پیکان گریه

ساعت ز نیمه گذشته، تابوت لبخند و شانه
اندیشه‌ای می‌خرامد بر جان جانان گریه

مرگ قشنگی اگر بود در پیچ و تاب نفس‌هام
لطفاً نیازار جانی با تیر و آبان گریه

ناگزیر

ببند چشم تَرَت را که ناگزیر نشی
به لای بغض بپیچاندش! اسیر نشی!

بخوابی و بروی در خودت و دفن شوی
برای لمس تب زندگی اجیر نشی!

چقدر، دست از آغوش خواستن کوتاست
لبات تشنه شده خوب من! کهیر١ نشی

١- کهیر: زخمی است که معمولا بر اثر آلرژی ایجاد می‌شود. به زخم‌هایی که بر اثر بی‌آبی در بیابان بر لبان مسافران ایجاد می‌شد، نیز کهیر می‌گفتند.

مباد بد بشوی، بد، بد و بد و بدتر
به محضرِ خودِ خود پندناپذیر نشی

هزار بار نوشتی و باز از آغاز؟
برای خواندن فصل اخیر پیر نشی!

فراخوان

می‌سازمش هر روز، ویران می‌شود هر شب
امواج درگیری که هذیان می‌شود هر شب

روزانه چتری دارد از جنس صنوبرها
در خلوت خود خیس باران می‌شود هر شب

از گردنش یک شعر آویزان شد و پرسید
دل‌مویه‌های کهنه! جبران می‌شود هر شب؟

این جادهٔ خلوت که درگیر عبوری نیست
بر چه اصولی راه‌بندان می‌شود هر شب؟

شاعر به جز از عشق با چیزی موافق نیست
بی‌طاقتی‌هایش فراخوان می‌شود هر شب

ربات همجوار

آیا تأسف خورده‌ای بر روزگار خود؟
وقتی نبودی لحظه‌ای حتی کنار خود!

با اینکه آهن‌ها تو را دلگیر می‌سازند
می‌رقصی هر شب با ربات هم‌جوار خود

روزانه‌گی‌های جهانت جوش آورده
دنبال آب و دانه‌ای در بیر و بار خود

در دادگاهت قاضی و جلاد و دربانی
تا عقده‌ها را بشکنی با پشتکار خود

اغوا شدن‌های پیاپی، ماسک، اکسیژن
تا بی‌نهایت مرگ چیدی در مدار خود

انسان امروزی! از این دنیا چه می‌خواهی؟
با این مکافاتی که می‌بافی به دار خود

کودک ما

یادش بخیر کودک ما برگ بید بود
خون را نمی‌شناخت، برایش جدید بود

اسطورهٔ خیالی مادربزرگ‌ها
حاکم به ذهن و تا به ابد روسفید بود

افتاد ترس و لرز به جان حریف کور
ترس از صلابتی که نمی‌آرمید بود

آن‌ها فریب و خون، ما درد، ما سکوت
انسان؟ کجا؟ نشانی او ناپدید بود

آیا تهوعی که طبیعت گرفته است
از این زمین که در لجن خود تپید بود؟

تقاضای بروز

در لجن غلت زدن، ساعت آلودهٔ روز
گاه در برف و دمی در تب اندوه تموز

با دلی سنگ، دلی تنگ، نفس‌های عمیق
تا همیشه بِشِکن یا که بِمیران و بسوز

آدم! عصیانگری‌ات مختص پایین‌تنه شد
شکم درد زمین، باکره، بالاست هنوز

استخوان‌های کمر طرح فلاکت‌زدگی است
فقر و بیچارگی کهنه‌ای در زیر بلوز

تا کجا می‌شود از خویش وقیحانه گریخت
ما معمای جهانیم و تقاضای بروز

پری غمگین

با کدامین خسوف گریه کنیم که نمایان شود تجسم ماه
یا چگونه پری غمگین را بکشیم از دل سیاهی چاه؟

طبع شرقی و ناگزیرم را با کدامین نشانه می‌خوانی؟
خط روشنگری؟ توهم محض؟ نقطهٔ ترس یا سکوت سیاه؟

فصل پرواز را قرائت کن، رسم آزادی اولین قدم است
بخشی از روح زندگی در ماست! مرگ بر این جدال عشق و گناه

بر رگان بریدهٔ عصیان، لحن بارانی‌ات جنون پاشید
خواب خرگوشی مرا چشمت، بامدادان پراند و کرد نگاه

تا که خورشید در افق خندید، چار زانو کنار اندوهت
دردهای تو را رصد کردم، سوختم در حریق سرخ پگاه

آن دیگر شیرین

در رنج طی شد از گمان تا باور شیرین
احساس نارس، پخته شد تا محشر شیرین

یک بامداد و چشم‌های تیره و روشن
از خلسه می‌بافد کمین اغواگر شیرین

گاهی تناقض‌گویی‌اش در بطن جانبازی
لم می‌دهد بر بستر یک کیفر شیرین

دست دلش را می‌سپارم به شعف بازی
تن داده بر قانون زن آن پیکر شیرین

این بی‌قرار و بی‌قرار و بی‌قراری‌ها
این آفتاب گرم، این سرتاسر شیرین

در شادی‌ام آشفته‌ام، طعم گسی دارد
این عشقبازی‌های با آن دیگر شیرین

در کمین خواب‌ها

پناه می‌برم از او به دامن کتاب‌ها
چو موش کور عاشق اسیر پیچ و تاب‌ها

نه، آرزوکه عیب نیست! چه آرزوی مضحکی
که من ستاره باشم و سوار بر شهاب‌ها

مرا تو شرحه شرحه کن، ببر به آسمان خود
بگیر و پرت کن مرا به سنگر عقاب‌ها

مباد سایه بگسلد دل سکوت درّه را

و زاغ‌ها سپر شود به لشکر حباب‌ها

اگرعقاب سرکشی، اگرکه شیر درّه‌ای

دو چشم تیزبین شدی تو در کمین خواب‌ها

نسل سوت و کور

خسته از موج توهم، تخت و شب، عطر حضور
کاشکی در خود بمیرم گوشه‌ای تاریک و دور

خودزنی‌های مسافرهای این سیاره را
تا به کی باید تحمل کرد؟ توهین بر شعور؟

گلپری دیشب کنار کافهٔ دلواپسی
در نوازش‌های بی‌دعوت نشسته! لخت و عور

درد زرد کهربایی، خون سرخ آتشی
هدیهٔ فصل تناقض‌های نسل سوت و کور

در قطاری پر شتاب و یک گریز بی‌سبب
ایستگاهی را نمی‌پرسیم و مقصد در عبور

انگورهای شور

عصر جنون و فاصله‌های معین است، روز از نو و ریاضت احساس‌های کور
دود غلیظ شهر، پیچیده در نسیم، دل‌مویه‌های پی‌هم و فانوس‌های دور

فریادهای مرتعش گوژپشت سیرک آمیخت با طنابی که بر شانه می‌خورد
گویا گرسنه بود که پندار سست او خم گشته بر سیادت زنجیرهای زور

سوت قطار، کوپهٔ دیروز با شما! امروز هم تو فخر به بازار می‌بری؟
ای پنجره دیانت خود را نشان بده، در ایستگاه بعد و شکوفایی عبور

دستت بریده، چاقو و نارنج در شگفت، تردید را به ساق شب‌ها سپرده‌ای عشق که با تلاوت باران عجین شده، لغزیده با سیاست انگورهای شور

صبرش به رخ کشیده که در خویش نشکنم، من نیستم وَ ثانیه‌ها نامکرر است خالی شد استکان من از روح سرکش‌ام! تا کی کنم تلاطم این پهنه را مرور؟

ققنوس

بزن جرقه، برقصد خیال در آتش
شود مشاهده ققنوس و بال در آتش

بزن جرقه خدایم به ذهن خشک و ترم
که نیست می‌شود این ابتذال در آتش

کجاست مرگ قشنگم ! رها شدم در باد
شکوه خاتمه‌ی قیل و قال در آتش

زنی که ثانیه‌ها غرق، غرق بی‌خودی است
سفید بخت شده پیرزال در آتش

شبانه یاد تو مانند پیت بنزین است
و گر گرفته دلی بی‌زوال در آتش

دختر دریا

می‌خزم لابلای موهایت مثل بادی که خشم را خورده
می‌نویسم به روی تن آهی! تن تو کاغذی که تا خورده

چین پیراهنم پر از بغض و خنده‌هایم غریب و مصنوعی‌ست
سرفهٔ خونی رُز قرمز! در ملاقات‌های پا خورده

بازدارنده است آن نیرو! شب تنابنده‌ای نمی‌بینم
که بگویند دختر دریا شرم قی کرده و حیا خورده

کشتی‌ام اشتیاق دریا داشت تا خدا عاشق تلاطم بود
در غروبی شکسته می‌بینی! کشتی را که ناخدا خورده

خون تو در رگان من یخ زد! پلک شب با گناه سنگین است
فیرا آخر سریع‌تر از نور به هدف خورده! جا به جا خورده

فتوای صادره

اتاق من همه‌اش رنگ خاطره‌ست ببخش
در این اتاق فقط عشق باکره‌ست ببخش

سکوت و درد گره می‌شود به حلقومم
نگاه مرده‌ای در قاب پنجره است ببخش

به روی میز اتاقم دو شمع نارنجی
غروب غم‌زده تصویر پرتره‌ست ببخش

وجود عشق گناهی بزرگ و زیبا بود
نبودن تو! که فتوای صادره‌است ببخش

تنم برای کسی و دلم برای کسی
اگر که فکر و وجودم محاصره است ببخش

رفیق صاعقه

جهان من چه‌قدر غرق در جهان اوست
نگاه سرکش من رنگ آسمان اوست

هنوز پشت همان پنجره گرفتار است
رفیق صاعقه! طوفان بلای جان اوست

بخند! دلقک ترسو! که ساحت پوچی
گرفته حال من و آفت روان اوست

چقدر دور شد از گریه‌های گاه به گاه
حضور سادهٔ من جشن مهرگان اوست

زمانه قصد خودش را از عشق می‌گیرد
مدرن گشته ولیکن عدم نشان اوست

پرواز زرد

گاهی تصور کن که خانه گرم و روشن بود
آن شب همه بودند و خانه بی منِ من بود

تو می‌گشودی پنجره! بر روی ساری که
نف ـ فس کم آورده ولی درگیر رفتن بود

با لرزش پلکت قناری می‌پرد در من
پرواز زردی که شکوه نبض یک زن بود!

۴۷

دیوانه‌ای! مستم کن از مخلوط افیونی
که در رگان مولوی، شمس و تهمتن بود

سردرگمی‌های مرا امشب بغل وا کن
صبح گذشته در جهانم بحث مردن بود

بین کمدهای لباس فاخرم دردی است
دردی که فقدان تو و جنگ من و تن بود

نوشیدی‌ام؟ این آخرین فنجان من نوشت
تکوین عشق و فلسفه نوشیدن از من بود

مسخ

سرسخت مثل سنگ، غریبانه مثل درد
این ماجرا مرا چه صمیمانه مسخ کرد

امروز روز زوج و به تقویم کهنه‌ای
تکرار می‌شود منِ من روزهای فرد

برخورد سادهٔ دل و یك كامیون شكر
برخورد اشك و لاشهٔ یك قلب دوره‌گرد

پیوند قلب تازه، وَ پس می‌زند بدن
گویا از آستان وفا او نگشته طرد!

بی تو چگونه؟ بی تو قدم می‌زنم هنوز
کَشْك۱ است عشق! شاعر دیوانه ول بگرد!

۱-. کَشْک: قروت، کنایه از بی ارزش بودن یا بی‌تأثیر بودن است.

بستر بی‌خوابی

چهار فصل وجودم لبالب از پاییز
سکوت لعنتی تو، چه قدر رعب‌انگیز!

غزل بخوان! که تو آواز سبز مزرعه‌ای
و من مترسک رقصان آن سر جالیز

به عشق و فلسفه باور نموده‌ام اما
صدای زنگ کلیسای عقل کفرآمیز

اتاق خالی و تخت و هزار شمع سپید
شدم به رشتهٔ افکار عشق حلق‌آویز

تو انتخاب منی، زنده‌ام به لبخندت
کنار بستر بی‌خوابی‌ام شکوفه بریز

نوجوانی نشسته در شعرم

تن و پندار و باورم خونی، نیمه‌جانی نشسته در شعرم
می‌شوم هم‌نشین رؤیاها، داستانی نشسته در شعرم

داستان زنی کنارۀ درد، مردی از انقلاب ترسیده
داستان تو و من و فردا، قهرمانی نشسته در شعرم

جشن تبعید و انتظار ورود، مقصدم آسمان آغوشش
تکت و هجرت از خود خویشم! کهکشانی نشسته در شعرم

این من و این بساط جبر و سکوت، سرو در جنگ برف را مانم
نور سرخی شکسته در دینم، امتحانی نشسته در شعرم

جشن رنگین‌کمان و باران است جوشش شعرهای بی‌تابی
چشم کم‌نور و مو سپید اما نوجوانی نشسته در شعرم

ممنوع

زنی! کنار رهایی قدم زدن ممنوع
به التهاب اگر می‌رسی! سخن ممنوع

چراغ قرمز غیرت دوباره روشن شد
بایست! دور زدن بی حجاب تن ممنوع

سیاه چادر خود را مباد پس بزنی
به دور سمبل آزادگی اتن ممنوع

تو مادری، بشکن زیر اهرم عشقت
نخند! رقص نکن! تابلو شدن[1] ممنوع

هزار بار اگر مرده‌ای، بمیر و بسوز
نشستن‌ات شده در صدر انجمن ممنوع

به زیر سنگ ملامت چه ساده دفن شدی
به نام عشق بمیری اگر! کفن ممنوع

۱- . تابلو شدن: انگشت‌نما شدن

سیاست زهرآگین

دروازه‌های شهر شما ممنوع، دیوارهای کوچهٔ ما خونین
پیوند تو به باور من جرم است، دردی که صادقانه نشد تسکین

ما وارثان رستم و سهرابیم، منصورها به دار شدند از ما
ما و شما دو جسم شدیم اما، یک روح در کشاکش صد تمکین

ناباوران خاک به ما دادند، مرگی سیاه و کشته شدن هر روز
در آتش دوگانگی مذهب، در مجلس سیاست زهرآگین

ما نسل پر تکلف یک رویا، مصداق سرنوشت به دوشانیم
دریا و دشت، آبله پا رفتیم، شاید گرفته! نالهٔ یک نفرین

امروزمان که رفت و لگدمال است، فردا سکوت صاعقه جایز نیست!
طوفان شویم! حمله به این خفت! طوفان شویم! حملهٔ فولادین

طرح یک پرهیز

بالشی تر، گریه‌ای آرام، در پاییز و تو
آتش است این مطبخِ از رنج‌ها لبریز و تو

روزها یک پنجره در حسرت دیدار دوست
حلقهٔ دار است گویی طرح این پرهیز و تو

آمدم تا نقش شادی را به لب‌هایت کشم
قهقهه جرم است در این شهرِ درد انگیز و تو

روی موهای قشنگت سایه‌ای افکنده است

شك لالا و پدر با گوش‌های تیز و تو

من هزاران جاده دور از تلخيِ زهر سکوت

ليك زخمم تازه شد با تشت و رخت آویز و تو!

فرد معاصر

عید را در قفسی سرد، مهاجر باشی
و غم‌انگیزترین فرد معاصر باشی

عید در معرکهٔ قایق و دریای سیاه
از بد حادثهٔ جنگ مسافر باشی

زاهدان در سفر حج و تو در مسلخ شهر
انتحاری شده مردار و تو عابر باشی

تا گذرنامهٔ جنت بفروشد ملا
خانه‌ای باشد و تو هر شبه زائر باشی

تا بهشت است و جهنم و تب داد و ستد
مولوی باشد و دکان و تو تاجر باشی

کی به آخر رسد این وحشتِ تکراری من
کی توانی که تو بی‌دغدغه شاعر باشی؟

عید باشد وَ تو و عشق و کتاب و شمشیر
صوت تکبیر و تو در لحظهٔ آخر باشی

چمدان خالی

بی‌خوابم و کمی نگران خودم شدم
شاعر که نه! بلای روان خودم شدم

روحی تهی و خسته که در تن نشسته‌ام
چون حجم خالی چمدان خودم شدم

گاهی که قفل این چمدان را شکسته‌اند
آن‌گاه، واژه‌ای به زبان خودم شدم!

من زادگاه غربت یک شعر بوده‌ام
حالا خرابه‌ای! به گمان خودم شدم

وقتی به زیر وزن نگاهی شکسته‌ام
طاووس هفت رنگ جهان خودم شدم

این من! منیّتی که مرا خسته کرده است
دیوانه‌ام که! دشمن جان خودم شدم

رمزِ پگاه

به قدرِ چاه هم تفسیرِ آهت را نفهمیدند
و چون نی، ناله‌های گاه‌گاهت را نفهمیدند

شب یلدای تو باقی، خبر از صبح فردا نیست
ستاره، ماه، شب، رمزِ پگاهت را نفهمیدند

چرا بیگانه می‌خوانند ما را شادمانی‌ها
چرا آهنگِ ناب و دلِ بخواهت را نفهمیدند؟

۶۵

شکستی در تب‌وتاب شکستن‌های پی در پی
نه تنها خود، که مردم اشتباهت را نفهمیدند

به جنگ با خودت مُردی و گورت شیک آذین شد!
ولی این سایه‌ها آوردگاهت را نفهمیدند!

عشق‌های کور

دیوانه‌ای را خوب می‌فهمم، هر شب نشسته روبه‌روی من
از چشم‌های مست و مغرورش، تیری پراند بر گلوی من

در تخت‌خواب کهنه‌ای هر روز، با قچ قچی می‌نالد او و در خود
در سایه‌های شک بی‌معنی شانه کند هر صبح موی من

من ناله ناله تا ابد دردم! او لحظه لحظه تا افق روشن
دو شخصیت، یك شاعر و آن یك! دیوانه‌ای در جست‌وجوی من

دردی حریف لحظه‌هایش نیست! او در خودش بیدار بیدار است
می‌خواند و می‌رقصد و بر او دخلی ندارد آبروی من

از آبرو گفتم! به من خندید، گور سیاه عشق‌های کور
این آبرو تندیس دریا نیست! پاییز زردِ بذله‌گوی من

یک التماس

من به یک التماس می‌مانم که چکیده است روی شانهٔ او
یا طلوعی که صبح روشن را هدیه داده به آشیانهٔ او

محضر شب، دو پنجره شاهد! نور مهتاب آشنای قدیم
چیده‌ام خوشه خوشه شعرم را از لب و چشم و مو و شانهٔ او

متبلور شدن در او گاهی می‌کشاند مرا به آغوشش
وسعت سبز خلسه‌ای شیرین، بوسهٔ داغ و بی‌بهانهٔ او

ترس من بین رفتن و ماندن، زنگ تفریح زندگانی اوست
نیشخندش مقابل اشکم! باور من و تازیانهٔ او

باز دیوار و باز هم دیوار! حبس گشتم درون یك شاعر
من و فریاد تا ابد خاموش، او و شوق تن و تنانهٔ او

مثل نیروی دور از مرکز در گریز از خود خودم تا کی؟
متوقف کن‌اش که دیوانه است! خودکشی کرده در ترانهٔ او

تعامل عشق و یقین

قسم به سرو زمستانی پر از امید
که بی‌بهانه تو را عشق می‌توان بخشید

که دست‌های تو را، یا نه! چشم‌های تو را
تمام حجم، دلت را به التهاب کشید

سپیده سر نزد و شب قرار من نرسید
پرنده‌ام که غریبانه پر کشید و پرید

بیا که با تو بگویم سقوط یعنی چه
چگونه قصهٔ تنهایی‌ام به درد رسید

تویی تعامل پندارهای عشق و یقین
و قلب من که برای تو خالصانه تپید

تو بوده‌ای که نقاب از شعور و شعر و غزل
به واژه واژهٔ این دفتر عارفانه کشید

سیب کال

درگیر سایه گشته نگاه زلال من
گویا! بهار گم شده در ماه و سال من

مادر! زبان گنگ غزل وا نمی‌شود
پرواز در هوای حضورش محال من

مادر! ببین که در تب این بی‌نشانه‌گی
آتش گرفته خط به خط از شعر فال من

دزدیده خواب‌های مرا چشم سرکش‌اش
کابوس‌های مضحک هر شب وبال من

احساس‌های داغ زمینی کمک نکرد
تا عطر خوش تراود از این سیب کال من

دلیل دیوانگی

تو از قبیلهٔ صبحی، شبیه بارانی
ببار بر شب من، این کویر حیرانی

چه ساده اشک به زنجیر می‌شود هر دم
تویی دلیل من از گریه‌های پنهانی

تو هرچه دور شوی دور، باز نزدیکی
تو گوهری به خدا! همجوار مژگانی

مقیم شهر نگاهت شدم فقط یک شب
چرا به بزم خیالم همیشه رقصانی؟

همین غزال سیه‌پوشِ آرزوهایم
دلیل این همه دیوانگی‌ست! می‌دانی؟

چارپاره‌ها

فروع فروردین

اگر به دل ننشیند قرار در اسفند
چگونه سبز شوم با شروع فروردین؟
سفیر مرگ چرا دست بر نمی‌دارد
از انحنای زمین با وقوع فروردین؟

چقدر در نوسان است اشتیاق زمین
برای تازه شدن‌های فصل‌واره! ولی
چراغ شهرِ مرا بار بار بلعیده
اصول جهل شما در فروع فروردین

بهار! سهم مرا از ترانه و لبخند
بزن به چارقد دختران تنهایی
سکوت، داغ وَ اندوه جان به سر گردد
امید تازه شود با طلوع فروردین

نگاه کن به بلندای آفتاب و ببین
که سر به سجده برآورده برف بر خورشید
و هیچگاه تداوم نمی‌کند سرما
مبرهن است همیشه رجوع فروردین

نبض حنجره

کرمی درون سیب وجود من
تا صبح خواب پنجره می‌بیند
سیر است و جایگاه رهایی را
در بال‌های شب‌پره می‌بیند

وقتی که نبض حنجره‌ها ساکت
وقتی که خواب پنجره‌ها بی‌جان
آدم تمام قصهٔ هستی را
یکباره تلخ و مسخره می‌بیند

در ازدحام بی‌رمق دنیا
ما طبل‌های خالی و بی‌آهنگ
چشمان کور تلویزیون ما را
در حد طرح و تبصره می‌بیند

پویایی امید اگر می‌بود
این منطق شکسته ثمر می‌داد
این چیرگی نامتعادل را
تاریخ شکل منظره می‌بیند

مضحک‌تر از جهانی که خواب‌آلود
آنی! که در توهم دانایی
در پیچ و تاب هرزه‌نگاری‌ها
خود را صدا و حنجره می‌بیند

گریز بی‌رمق

افکار من صد جای دیگر پرت شد اما
افتاد چون قندی درون قهوهٔ تلخی
این خفه‌گی در اوج رقّت باز هم زیباست
تعبیر تبریزی است از پیمانهٔ بلخی

در حوض چشمانم کماکان گاه‌گاهی هم
می‌شستم از روزانه‌گی دستان مردی را
با یک گریز بی‌رمق! گرم خودانکاری
پیچیده‌ام در خود کلاف نرم و سردی را

تابوت‌ها در بی‌نهایت منتظر هستند
نبض خیابان مرده! در سرگشتگی‌هامان
ترسیده آدم از خود و از سازه‌های خود
چون کرم‌هایی که نمی لولند در طوفان

من آسمان را روی شانه حمل خواهم کرد
وقتی که غرقم کرد دریای فراموشی
وقتی که پچ‌پچ کرد در گوش تحمل، مرگ
تردید هم غلطید در جان هم‌آغوشی

اینجا ملالی نیست! حال هر دومان خوب است
دیگر برای مرگ هم، من نسخه می‌پیچم
کابوس را در شب معطل می‌کنم با عشق
با هم گلاویزند رنج نیست و هیچم

پیکی کنارم می‌نشیند روزها هر صبح
از وقتی آگاهی به وجدان شرف تابید
می‌خواند او دوشیزۀ لخت روانم را
در عمق چشمانی که بیدار است با تردید

جنگل

کوچ کلاغ‌های سیاه از فراز بام
بیدار می‌شوی شبی از خواب احتمال؟
گودی‌گکان دهکده نقشی کلیدی‌اند
ما غرق گشته‌ایم به سیلاب یک محال

جغدی به روی دودکش‌ات خانه کرده است
غرق تفکری که زمستان چه می‌شود؟
خوش کرده‌ایم دل و فقط سنگ می‌زنیم
با من بگو مسافت باران چه می‌شود؟

شامپانزه‌های قرن شما ماه می‌روند
ما نذر می‌دهیم به پهنای هست و بود
یا جای داده‌ایم تمام جهان خویش
در حجم شیشه‌های شراب و بهای دود

لب‌های شاه‌توتی دوشیزگان شهر
چشم حریص و شهوت مرد زنانه‌دوز
از بوی نان تازه ولی مست می‌شوند
گاریچی‌یان یخزده در امتداد روز

سگ‌های هار کوچه همیشه گرسنه‌اند
بگرفته‌اند پاچهٔ احساس پنجره
آب دهان‌شان که لمیده است بر هراس
بر تارک تمدن‌یان کرده سیطره

اینجا حواس عشق فقط پرت می‌شود
گاهی سکوت و گاه ستودن بهانه است
از برف‌کوچ سال گذشته که بگذریم
تنها صدای نالهٔ سوسن ترانه است

این روبهان مکر به پندار و سر به مُهر
هی زیر پایه‌های زمین قبر می‌کنند
تمساح می‌شوند و به اشک ندامتی
بر چشم‌های جنگلیان خاک می‌زنند

نگاه دربه‌در

دو تا غریبه، دو سر در گم حواس‌پریش
نشسته‌اند به عمق نگاه دربه‌درم
نشسته‌اند که تا صبح قاش‌قاش کنند
دلی ستم‌زده را با سکوت بی‌پدرم
پَر خیال من از آسمان سوخته‌ای
گرفته واژه که مانند بمب پر خطرم!

دو پنجره، دو نوازش که سر بریده شدند
همین دو کوچه عقب‌تر در امتداد تنی
مگر ندیده‌ای دیشب؟ که شادیانه زدند
برای بردن دریا به حجلۀ لجنی
تمام شب شبح مرگ ساده می‌رقصید
به روی دامن خونی و پاره‌های زنی

به مغز کودکی افراط می‌شود تزریق
سیاه‌چالۀ درد و سکوت اجباری
از آب فاسد مکتب، ترانه جان داده
غزل شهید شد امشب، تو هم خبر داری؟
گزارش است که تقبیح کرده‌اند امروز
عیادت است و شفاخانه‌ها و گلکاری

خبرنگار من امروز خود خبرساز است
به خون نشست و غریبانه گرم پرواز است
بخوان شهادت خود را به نام آزادی
به نام صلح و کبوتر که آتش‌انداز است
بس است این همه تقبیح و سهل‌انگاری
حیای گربه کجا شد اگر دری باز است؟

زوال آدم

از انفجار نوشتیم در گزارش روز
هزار شکلك غمگین و تسلیت کابل
دعا به شادی ارواح رفتگان، هر روز
ندارد این همه فردوس ظرفیت، کابل

شکست قامت یك زن به زیر بار خبر
مسیر گنگ نگاهی به قفل دروازه
و مرد کوچك نان‌آوری کنار سرك
کفن به قامتش اصلا نبود اندازه

به لرزه‌های نفس‌گیر شانه‌ها سوگند
کلید جنت‌تان انتحارِ هر دم نیست
به نام دین همه در متن جنگ می‌میریم
جهاد مضحک‌تان جز زوالِ آدم نیست

خدای من

خدای من همه شب شعر می‌نویسد تا
به روی پردهٔ پندار من نفس بکشد
و متن تازه نوشته که خط بطلانی
بر التهاب درونی یک هوس بکشد

خدای من نه خدایی که خشمگین باشد
همان کبوتر آوازخوان سبحانی است
که صبح‌ها فقط از حال عشق می‌پرسد
و شب چو ماه در آغوش هر پریشانی است

خدای من شعف سرخ و طرح لبخندی است
که گونه‌های تو را چال‌چال می‌سازد
و یا سکوت ثمربخش و سبز تنهایی است
که شعرهای مرا بی‌مثال می‌سازد

خدای من تویی ای روح‌بخش پنهانی
غذای روح من و سایه‌های تردیدم
هنوز زنده نبودم که در تب داغی
تو را فرشته نجاتی سپید می‌دیدم

مرا نخواه

خلاصهٔ همهٔ زندگی منم و تویی
که بی‌قرار تنی گرم و مرمرین شده‌ای
و من وجب به وجب ذهن بی‌بدیلت را
رصد کنم که تو پرواز آخرین شده‌ای

تو بوی ذره‌ای از آفتاب می‌دادی
به نور سبز تن تو پناه می‌بردم
و آن شبی که مرا تا کرانه‌ها خواندی
تمام حجم تنت را به ماه می‌بردم

تو اتصال منی با طراوت باران
تو عطر تازهٔ انگور ناب آوردی
درون پوشهٔ ذهنم درشت‌تر خواندم
تو بوی واژه و بوی کتاب آوردی

نقاط قوت و ضعف مرا نشان کردی
جسارتی که درون نگاه زندانی‌ست
گناه با تو فقط می‌شود عزیز و قشنگ
گناه با دگران انتهای ویرانی است

و مرگ را چه قدر بی‌قرار می‌خواهم!
همان سکوت مداوم که درد معنی شد
همان نوازش ذرّات خاک یا آتش
همان تلاطم گرما که سرد معنی شد

مرا نخواه! که پرواز سار حتمی شد
بزن به رسم زمان! مهر باطله بر من
شکار تو شده‌ام نیمه‌جان و بی‌طاقت
دو دست مرگ، گره خورده دور شانهٔ زن

لاشهٔ تاریخ

دردی سکوت کرده تمام شب
شعری به داد می‌رسی‌اش آیا؟
در ازدحام گریه ولی آرام
تا کی به دوش می‌کشی‌اش آیا؟

روحش ترکِ ترکِ شده و
جسمش آتشفشان داغ معماها
زندانیان جامعهٔ زخمیم
تاریخ! لاشه‌ای که شبیه ما

خوردند ظالمانه، روانش را
ای کاش‌های تلخ و پشیمانی
در ظاهرش نشسته زنی زیبا
در باطنش تلاطم حیرانی

یك زن که مادر است و غریبانه
هر شب عزای عشق به بر گیرد
یك پنجره هوای پریشانی
از قاصدان سبز سحر گیرد

ماییم و خون‌بهای هزارانی
از متن زادگاه فراموشی
زنجیر می‌کشیم به دور خویش
از ترسِ درد حیض و هم‌آغوشی

تولیدِ مثل کردن ما درد است
می‌افتد اتفاق به تنهایی
آری لقاح اشك و دو لب لبخند
دردیست کهنه، بی‌خود و هرجایی

من مرگ مغزی‌ام که تمام خود
اهدا نموده‌ام به همین دنیا
قلبم برای یک صدف و چشمم
فانوس در سیاهی یک دریا

رفیق

پاییز می‌شود و تو غمگینی
پاییز می‌شود و من افسرده
این فصل زرد با من و تو قهر است
با شاعران زخمی و دل‌مرده

در یک خلاء رها شده‌ایم آرام
با یك خیال دور و سیاه و گنگ
تو، تختهٔ شکسته و یك دریا
من، ماهی تکیده، میان تنگ

درهای بسته، نالهٔ زنجیر و
قفل سیاهِ باور اجباری
درد است مرگ مبهم یک رؤیا
بر شانه‌های عاشق سیگاری

آری! تمام باور ما ارثی است
ارثی که مرده‌ایم به شمشیرش
با یک سرود لایتناهی! دین
ما را کشیده است به زنجیرش

آری رفیق! روز و شبم این است
در گیرودار جرأت و تردیدم
با ریشه‌های کهنه گلاویزم
پژمرده رازیانهٔ امیدم

آری رفیق! هر شب و فرداها
در تخت خواب گریه و رسوایی
خط می‌زنم تمام خوشی‌ها را
مصداق بوف کور به تنهایی

یک تخت خواب خونی و رگ‌هایم
یک قاب عکس شیک و ترک خورده
یک جای سرد و شاعر دیوانه
شاید خبر شوید که او مرده!

شعر نو

آزمون تازه

اندوه کلمات
سایه‌هایی که مدام حول و حوش تنی خسته رژه می‌روند
پرده‌های خاکستری نور را دوست ندارند
و تو
چقدر تلخ در این تخت بطالت‌زده بر روی کلمات
غلت می‌زنی؟
می‌خوانی
می‌شنوی

و هیچ نمی‌گویی
امتداد این شگفتیِ سیاه کجاست؟
راستی!
چقدر بد سلیقه‌اند مردمی که از مرگ می‌ترسند
مگر زندگی چه گلی بر سرمان زده؟
فقط دویدیم و نرسیدیم
و وقتی معترض شدیم
خواستند درمان‌مان کنند
به هزار ترفند
خنثی شود باید
معلوم شود باید
چه کسی راست می‌گوید؟
آه!

سردرد لعنتی
فردا آزمون دارم
که بدانند چقدر می‌فهمم
مغزم را می‌خورم تا به میل دیگران تغییر کنم
متن‌های کلیشه‌ای را به زبانی که از مادرم نیاموخته‌ام، یاد
می‌گیرم
تا پذیرفته شوم
و بعد یک موش دیگر به چرخ فلک داخل قفس اضافه شود

قفسی که به بوی تعفن دروغ آلوده است
می‌گویند زیرکی!
می‌گویند زیبایی!
و من مدام باید تشکر کنم
تشکر که دروغ می‌گویید
آخر کدام آدم عاقلی باور می‌کند که
یک چهرۀ افسرده زیباست
و یک مغز مسخ‌شده باهوش؟

بازیگران ماهر

کلمات
بازیگرانی ماهرند
بر بندها راه می‌روند
می‌ترسانند
می‌رقصانند
باور می‌دهند
و بعد وداع می‌کنند
آیا وقت آن نرسیده

که به این بازی پایان دهیم؟
کلمات خطرناک‌اند
در آغوش نگیریم‌شان
و
در کام ذهن مزه‌مزه‌شان نکنیم
اکنون
رفته است او
و کلمات غریب مانده‌اند.

گریه‌ام می‌آید ندیدنت را

دست به گردن با شعرهایم
در خلسه‌ام قدم می‌زنی
من و تو
در آغوش واژه‌ها بزرگ شده‌ایم
وقتی تازیانهٔ دوری کمانه می‌کند
و بر گرده‌های زندگی فرود می‌آید
واژه‌ها قد علم می‌کنند
لای پوست واژه‌ها می‌خزی

تا زنده شوند

گریه‌ام می‌آید ندیدنت را

هر روز سایهٔ واگن‌ها را بر روی ریل‌های روزمرگی دنبال می‌کنم

گریه‌ام می‌آید ندیدنت را

کجای این دهکدهٔ سبز می‌درخشی؟

جان من

چقدر شعر بافتم در گفت‌وگوی با تو

امصبح هم می‌گذرد و واژه‌ها هنوز ته نکشیده‌اند

باید بروم

روزانه‌گی‌هایم منتظرند

همان‌هایی که ساحت بودنشان با نبودن تو گره خورده است.

خواب‌آلوده‌ترین ساعت روز

به اندیشه‌ام میدان می‌دهم
شاید ماهیت رخدادها را دریابم
کجای کار می‌لنگد؟
هسته‌های مقاومت را در ما پوسانده‌اند
استخوان‌های برآمدهٔ کودک آفریقایی
طرح گرسنگی است
و قلم شکسته و کتاب خونی کودک افغانستانی
طرح دوگانه‌ای از معیارهای مورد پیروی یک ایدئولوژی مشمئزکننده
تبخیر می‌شویم
در خواب‌آلوده‌ترین ساعت روز.

لب‌های زندگی

علاوه بر تجاوز بر سکوت
باد با خود برده است
عطر گل‌های مصلوب را.
دیگر خبری نیست
از سماجت نور
تا سطرهای تسلی‌ناپذیر را
پاک‌نویس کند
متقاعد سازد مرا که
با شعر «لورکا» برهنه برقصم

«ون‌گوکِ» گوش به دست را نقاشی کنم
و بمکم لب‌های زندگی را
در راهروهای شلوغ مترو.

زانوی خمیدهٔ اندوه

صدا
انحنای زانوی خمیدهٔ اندوه
رنگ سرخ امروز
در جوار فردا می‌سوزد
با موج انفجار
بیرون می‌زند کتابی
و جان می‌دهد زندگی
بر سنگفرش

جاده‌ای که
انتظار گام‌های بلندی را می‌کشید
نمی‌میرم
حتی اگر
هزاران شمع روشن را فوت کنند.

فاصله

هر روز
ناگزیر از شروع دوباره
نفس‌ها گیر می‌کنند در رابطه‌های بلاتکلیف
تمنای‌مان را گم کرده‌ایم
در عصر فاصله
یک متر فاصله
دو متر فاصله
فرسنگ‌ها فاصله

نگران نیستم

شاید به زودی

دنیا با یک انفجار عظیم نابود شود

اتم‌های من و تو

همدیگر را می‌شناسند

و در جایی که فضا و زمان معنایی ندارد

به هم می‌پیوندند

آن وقت می‌توانیم ترمیم کنیم

جریان منظم ماجرای‌مان را.

غلاف خواب

هوسی در من خفته بود
از غلاف خواب بیرون آمدم
خود را در کاغذ پیچیدم
بس نیست این‌قدر کاغذ سیاه کرده‌ام؟
یک روز سر بچرخانی
ببینی
دو صبح در هم شده‌اند
و موش‌ها
اشتباهی مرا هم با کاغذهایم بلعیده‌اند.

سفر مرگ

دست از سرم برندار
از نبودنت می‌ترسم
سایۀ سمجِ مرگ
تو را در جنگ
و مرا در خانه تعقیب می‌کند
تو رو در روی تک‌تیراندازهای دشمن
پُر باش از زندگی
دستت را دراز کن

درست پشت سرت است
سایهٔ مرگ را می‌گویم
بگیرش و در پاکتی بگذار
فردا که از میدان برگشتی
به پستخانه برو
پشت پاکت بنویس
برسد به دست معشوقه‌ای نگران
قول می‌دهم
چنان در آغوش گیرمش
که هیچ‌گاه نتواند به تو برگردد.

عشق و مدرنیته

در زمانی که
مدرنیته به عشق دهن‌کجی می‌کند
یک تمنای آمیخته به حجب
در جوار چشمانم نشسته است
نگاره‌های ذهنش
انارهای خفته‌ایست در گریبان اندوه
که چون آتشی خفته در خاکستر
سیاستمداری مدرن را

به جنگ می‌خواند
عشق را کجای دلت بگذاری
در این فصل سرد

به وسعت جهانت

فکر کن به من
مبادا
مثل سنجاق کوچکی که
به نیکتایی‌ات زده‌ای
یا مانند ساعت جیبی
که از پدربزرگت به یادگار داری
حقیر و همیشگی باشم
می‌خواهم بزرگ باشم
بزرگ
به وسعت جهانت.

کلاف سردرگم

سردرگم
مانند کلافی که
تاوان باز شدن گره‌هایش
ناخن و دندان است.
آه!
ناشناخته مانده‌ام
حتی برای مرگ!

مترسک

مترسک وجودت كه مهربان باشد
محصول يك عمر را
كلاغ‌ها خواهند خورد.

خواب همیشگی

چشم‌هایم را می‌بندم
طوری که با هر نسیمی
پلک نزنم
خود را به خواب می‌زنم
تا سلام خوابی همیشگی.

آه!

آه منی!
هنگامی‌که
حسرت‌ها سرك می‌کشند.

کوپهٔ آخر

قطار زمان
کوپهٔ آخر
موها پریشان‌تر از
دل ریش‌ریش یك زن
و هر تارش تداعی یك حسرت کپك‌زده
بگذار جان دهند بر شانه‌ات
ای کاش‌های دور.

قطره و لب

جهان من
قطرهٔ بارانی‌ست
روی لبان تو

پندارهای ناپخته

هر زمان که برای
مغزهای کرخت‌شده معما شدیم
تکمیل خواهد شد
جدول جاودانگی‌مان
تو سعی می‌کنی
از پس دیواری بلند
سیب‌های ممنوعهٔ باغ تنم را بچینی
خسته از تلاش تو و انکار ناخواستهٔ خویشم

و دنیای مدرن
به این همه دیوانگی آمیخته با ممنوعیت
قاه‌قاه می‌خندد.
من و تو
در پارتی سردرگمی
در هجوم نقاب‌ها
و مضحکهٔ پندارهای ناپخته‌ایم
پندارهایی که ما را
روانهٔ دفتر روانشناس‌های نفهم می‌کند
کجای تنم نشسته‌ای؟
در مرز نفس‌های آخرم
یا در لابه‌لای سلول‌های مغزم؟
هر جایی که باشی
خوب می‌دانم که
بر ران‌های گوشت‌آلودم ننشسته‌ای!

عشق و فلسفه

درمان سرگشتگی‌ها را

نه در نظریه‌های کانت پیدا خواهی کرد

نه در عاشقانه‌های نزار

برگشت به زندگی

می‌تواند

با عشق زنی اتفاق بیفتد

زنی که

مردمک‌هایش

مردمی هستند

ایستاده در صف

تا به نوبت تو را در آغوش گیرند.

دختران مو قرمز

در من
دختران خردسال زیادی زندگی می‌کنند
دخترانی لج‌باز
با موهای قرمز
لبان صورتی و پوستی شفاف
همه تو را می‌خواهند
وقتی اذیت می‌کنی
یا نیستی

دعوای‌شان می‌شود
اشک‌های‌شان
قطره‌قطره از چشمان من می‌چکند
از کلمات
گلوله‌هایی سربی می‌سازند
مغزم را نشانه می‌گیرند
تو نمی‌دانی که
از روح من
تیمارستانی ساخته‌اند
برای بیماران تو!

مرد خانه

بچه‌های کوچه‌های‌مان
مرد خانه‌اند و هر غروب
شاهدان مرگ آفتاب می‌شوند
دختران کوچه‌های‌مان
پیش از این که کودکی کنند
خود عروسکی
روی رختخواب می‌شوند.

فروغ می‌خوانم

مرگ می‌خواندم
اما...
زنجیرهای طلایی
شبیه موهای بافته شدهٔ دخترکم
و حلقه‌ای به اندازهٔ
انگشت یکی مانده به کلك کوچکم
و عشق‌های نافرجام و تاریخ گذشته‌ای
که بوی پوپنك‌شان مشامم را آزار می‌دهد

همهٔ این‌هاست که متوقفم می‌کند

فروغ می‌خوانم

«سخن از پیوند سست دو نام

و هم‌آغوشی در اوراق کهنهٔ یك دفتر نیست

صحبت از گیسوی خوشبخت من است با شقایق‌های سوختهٔ

بوسهٔ تو١»

مرگ با دیدن درد

با نگاهی گذرا می‌گذرد.

١-قسمتی از شعر فروغ فرخزاد

سیاه‌چاله‌های زمان

چشم‌هایم
دو سنگ سیاه و سفید
سرگردان در سیاه‌چاله‌های زمان
چگونه ترجمه‌شان خواهی کرد؟
اگر در آتشفشان نگاهت
ذوب شده باشند
وسوسه نکن
موهایم را

قلاب می‌شوند
به انگشتانت
خود را به کوچهٔ بی‌خیالی بزن
تا تیغ خواهش‌ها تن عشق را نخراشد.

آدمکش‌های ماهر

چشم‌هایت
دو سرباز با شهامت‌اند
که
آرامش هدیه می‌کنند
زمین بگذار
تفنگت را
مردمک‌های چشمانت
آدمکش‌هایی ماهرند.

شرافت عاریه‌ای

به عاریه گرفتیم شرافت را
از سنت مردۀ اجدادمان
تا کورس حماقت را پاس کنیم
چه ساده
بلعیدن نفس‌ها را منکر شدیم
و چه چشم‌ها
این انکار را گریه کردند.

شکوه نور

می‌نوشتمت در خلوت یک کلبهٔ متروک
چون شبنمی
از لای گلبرگ شکفته در تب دوری
می‌بویمت
چون عطر و بوی زرد گندم‌زار
زیر نگاه کهنه و گرم مترسک‌ها
می‌بوسمت در خلوتی گمنام
آنجا که چای عشق، در کتری اندوه

دم می‌کشد هر صبح

آغوش خود را باز کن حتی

در محضر خورشید

همسایه‌های بی‌خدا از عشق می‌خوانند

پاشیده‌اند در باغچه بذر طراوت را

تا بال پروانه بلرزد در شکوه نور.

پیله

معشوقهٔ تو
اندوهی است خفته در زمستان
باور کرده است که
در این پیله خبری از پروانه شدن نیست.

اعتکاف

چه بی‌درنگ عبادت کرده‌ام
بر سجادهٔ وجودت
و چه طولانی خوانده‌ام
سوره‌های آسمانی چشم‌هایت را
بوسه‌ها بخشیدم
بر مُهر لبانت
آنگاه که
بر زانوانت به اعتکاف نشسته بودم
بسانِ عارفی چله‌نشین
چه کسی باور خواهد کرد
که بر سرزمین رؤیایی من خدایی می‌کنی؟

حتی اگر فروغ وجودت

در پیوند به مصاحبهٔ گلستان در مورد زنده‌یاد شاعر آزاده فروغ فرخزاد:

حتی اگر فروغ وجودت
گلستانی را آباد کند
به حراج می‌گذارند
عاشقانه‌های مچاله‌شده‌ات را
دنیای غریبی است
بعد از ترک سالن
همه از یاد می‌برند
عروسک‌های خیمه شب بازی را.

اعتماد

نردبان اعتماد مرا به آسمان رساند

ماه را چیدم

هدیه‌ای برای چشمانت

سر قرار نیامدی

ماه را در باغچهٔ سینه‌ام کاشتم

حالا تو آه منی!

نفس‌های بلند ماهکی که بزرگ شده است.

اندیشه‌ی برتر

با چشمانم راه بیا
دریا می‌شوند
و با موجی خروشان
یاس‌های بنفش را
به بسترت پرت می‌کنند
در گوشم زمزمه کن
تا بامداد در رگان زندگی جاری شود
تو اندیشهٔ برتری.

پایان‌نامه

از هر طرف که رفتم جز وحشتم نیفزود

زنهار از این بیابان وین راه بی‌نهایت

حافظ

حالا دیگر از کنار مسائل ساده‌تر می‌گذرم. یاد گرفته‌ام که کلمات همیشه معرف شخصیت آدم‌ها نیستند. می‌توانند تظاهر باشند! مانند پرده‌ای زیبا که بر روی زشتی‌های باطن‌مان انداخته‌ایم. یک نفر هنگام غرق شدن به ریشه‌های معلق در آب هم چنگ می‌زند، با اینکه می‌داند لنگر محکمی برای نجات نیستند. گاهی می‌دانی که سخنان شیرین، دروغ است؛ ولی شنیدنش را دوست داری! کمتر کسی به واژه‌ها احترام می‌گذارد. کلمات برای اکثریت، مانند بهار موقتی‌اند. وقفه‌ای در تکرار؛ چون پاییز پلاسیده و زردشان می‌کند. آن‌گاه است که هاله‌ای از لجن دور کلمات را می‌گیرد. درست مانند گل‌های گلخانه که با رفتن بهار کپک زده‌اند. از پا افتاده‌اند. آن‌ها هم فهمیده‌اند که بهار موقتی بوده است.

جریان حیات برای طبیعت، زیباتر از جریان زندگی برای ماست. حیاط خانه که تا هفتهٔ پیش غرق زندگی بود، حالا به بیمارستان بعد از جنگ می‌ماند. بیمارستانی که تمام بیمارانش به کما رفته‌اند و با آمدن بهار همه به هوش می‌آیند. فکر کن! چقدر خوب بود اگر ما هم مانند گیاهان، هر سال فرصت تازه‌ای برای نو شدن می‌داشتیم. درخت سیب حیاط به کما می‌رود؛ ولی بهار آینده دوباره شکوفه می‌دهد. همان درخت با همان ریشه‌ها. ریشه‌ها به سادگی نمی‌میرند؛ ولی ما آدم‌ها فرصتی دوباره نمی‌گیریم و بعد از مرگ، آفرینشی در ما رخ نمی‌دهد. اگر ژرف بیاندیشیم و سیر تفکر انسان را به طبیعت تشبیه کنیم. شاید بشود نو شدنِ تفکر را بهارِ وجود انسان نامید. ولی این بهار در همهٔ آدم‌ها رخ نمی‌دهد. اینکه بعد از تولد در چه روندی می‌افتند و در چه محیطی قد می‌کشند، اتفاقی است و چقدر خوش‌شانس‌اند، آن‌هایی که از ریشه‌های محکم متولد شده‌اند و در خاکی حاصلخیز رشد کرده‌اند.

تا به حال برایت گفته‌ام که چندین بار مرده‌ام؟ مرگ را تجربه کردم هر گاهی که با آرزویی وداع گفته‌ام. این روزها هم در حال تجربهٔ نوع دیگری از مرگ هستم. شاید اینکه می‌خواهم دوست داشتن را به گونه‌ای متفاوت تجربه کنم، صحیح نباشد! آدم‌هایی که به درک درستی از زندگی نرسیده‌اند و درعین‌حال می‌خواهند متفاوت باشند، نه تنها خود که دیگران را نیز به زحمت می‌اندازند. به خودم سخت می‌گیرم و این سخت‌گیری مرا مچاله کرده است. آدم حرف‌شنوی هم نیستم، تا سرم به سنگ نخورد میدان را خالی نمی‌کنم.

برایت می‌گفتم برویم یک کلبهٔ جنگلی کرایه کنیم که دور از همهٔ عالم و آدم تو را داشته باشم؟ ناشناخته باشیم که لذت ناشناخته‌ها بیشتر است. حالا دیگر دنبال این آرزو هم نیستم؛ چون تفاوت اساسی بین غریزه و میل را می‌شناسم. عاشق و معشوق تا وقتی در آرزوی یکدیگرند که دیدار مهیا نشده است. با دیدار، کاخ خیالات دچار فروپاشی می‌شود. آری! مادامی‌که فاصله است از امر واقع دور می‌شویم و وقتی از واقعیت دوریم به فانتزی و سناریوهای ذهنی روی می‌آوریم. شاید من و تو هم عاشق سناریوهای ذهنی خود بودیم و

این سناریوها در جهان‌بینی ما نقش داشتند. امر منفی فاصله این خیالات را خلق می‌کرد. میل دیدار به طرز عجیبی دیوانه‌کننده بود و حتی به خبری آرام می‌شدیم. وقتی با واقعیت، لخت و عریان مواجه شدیم، این خیالات جذابیت خود را از دست داد و وقتی این خلأ به انسجام رسید، به یک امر نمادین تبدیل شد و آن ذهنیت زیبا را از ما گرفت.

گفتی: عشق منی! پس به من یک هویت نمادین داده و مرا بدهکار خود ساختی. این فعالیت گفتاری در موقعیتی حاد صورت گرفت و توانست راحت به من آسیب بزند و نگذارد که در مورد رد یا قبولش فکر کنم. از همان زمان تمام تلاشم را برای یکی شدن کردم با اینکه نیک می‌دانستم که محکوم به شکست است. سمج در گوشه‌ای از ذهنم نشسته بودی بی‌آنکه نگاهم کنی. من تمام حواست را می‌خواستم بی‌آنکه بدانم چرا این انتظار در من رشد کرده است. شاید وقت آن رسیده بود که انتظارات بی‌جا را کنار بگذارم و مسئولیت روح و روانم را خودم به عهده بگیرم. اشتباهات گذشته‌ام را ببخشم. در خود فرو روم و تغییر ایجاد کنم.

برای خوشبختی نمی‌شود برنامه ریخت. شادی اگزیستانسیالیستی یک امر فرعی است و قابل برنامه‌ریزی نیست. امر فرعی برای ما اتفاق افتاده است؛ ولی تعیین کردن هدف معنایی ندارد. پس تو نه آرزو بودی و نه هدف. فقط روح عریانی بودی که سرتاسر وجودم را احاطه کرده بود. هزارتوی ذهنم را کاوش کردم تا بدانم انتظارات من تا کجا ریشه دوانده و چطور می‌شود قطع‌اش کرد؛ اگر می‌خواستم موفق شوم باید اول کشف می‌کردم که چگونه این توقعات در من شکل گرفته است.

وقتی گفتی: عشقت هستم، سعی کردم فقط تو را ببینم. تو را و خودم را. طوری‌که نه سر تو به اطراف می‌چرخید و نه سر من. چشم به هم دوخته بودیم و نفس‌هایمان می‌لغزید لای موهای همدیگر. نفسم با عطر موهایت عجین می‌شد. اینجا بود که انتظار شکل گرفت و حس انحصارطلبی را در من تقویت کرد. فکر می‌کردم همان‌طور که من تمام حواسم به توست، تو هم تمام حواست

به من باید باشد. تا اینکه با عملکرد غیرمنتظرهٔ تو، انتظارم فرو ریخت و یک سایهٔ خاکستری در ذهنم ایجاد شد. درست روی تصویر شفاف تو. حالا من مستأصل چه می‌توانستم؟

«هریت بریکر» نویسندهٔ کتاب مهرطلبی، به این نکته اشاره می‌کند که هر چه انتظارات خود را از دیگران افزایش دهیم، احتمال برآورده نشدن این انتظارات افزایش پیدا می‌کند و به تبع آن، ناراحتی و نارضایتی ما افزایش خواهد یافت. یکی از عوامل ناراحتی و دلسردی ما نسبت به انسان‌ها می‌تواند همین باشد. حالا نمی‌دانم آیا این در روابط صمیمانه هم صدق می‌کند یا نه؟

عمل به نکته‌ای که بریکر به آن اشاره کرده است، به اندازهٔ حرف زدن از آن، ساده نیست. با خودم تکرار کردم که من انتظار بی‌جایی از او داشته‌ام و برآورده نشدن آن موجب ناامیدی و دلسردی من شده است. ارزش من در درون خودم نهفته است. تو درگیر خودت بودی و از نظر احساسی یا ذهنی آمادهٔ تأیید ارزش من نبودی. آنچه به من می‌گفتی یا درمورد من انجام می‌دادی بازتابی از انتظارات خودت بود و نباید آن‌ها را با انتظارات من اشتباه می‌گرفتی.

بالاخره با چاقویی که در بهار بر درخت کهنسال گوشهٔ حیاط قلب یادگاری می‌کشیدم، در پاییز گودالی حفرکردم تا اجساد را چال کنم! زرد، سبز و نارنجی... مرگ که بیاید فرقی نمی‌کند که چه رنگی باشی. سرد است! آفتاب بدهکار دست‌هایی است که تو برای گرم کردنشان می‌خواستی نفس خرج کنی. روان سرگشتهٔ صاحب این دست‌ها نمی‌تواند سکان‌دار خوبی برای کشتی ناخودآگاه تو باشد. یک روح معترض که تو را از مسیر شادمانی دور می‌کند. رها باش در طوفانی که دریاها را به سخره گرفته است. من، در من قفل شده است و باز شدن قفل‌های زنگ‌زده محال ممکن است. گفتی آخرین گزینه‌ام! آخرین گزینه‌ات از عشاق اتفاقی گریزان است؛ ولی در نهایت ناباوری توانست تو را در آغوش بگیرد. به یاد بیاور گاهی را که قلبم با ضربان شدید خون مرا به شریان‌های تو پمپ می‌کرد! سرخ می‌شدی، داغ می‌شدی و در من می‌پیچیدی. آن زمان بود که گریه امانم را می‌برید و در نهایت ناباوری رهایت می‌کردم. ببخش مرا که

مترسک وجودم بی‌موقع سر رسید و نگذاشت سیبی از باغ خزان‌زده‌ام نصیبت شود. جدول این آشفتگی، شاید رمزی دارد که تا هنوز گشوده نشده است. با من خوش نخواهی بود. من یک شبح سرگردانم که لباس مارک‌دار می‌پوشد و در لابه‌لای چرخ‌های زمان می‌رقصد. درحقیقت، اینجا دنیای من نیست. زندگی واقعی جایی درون من جریان دارد، جایی‌که بتوانم فقط به شیوهٔ خودم دوست بدارم وعشق بورزم، آن‌طور که آموخته‌ام. با من سرگردان خواهی شد! رها باش.

زمستان ۲۰۲۳. ناروی